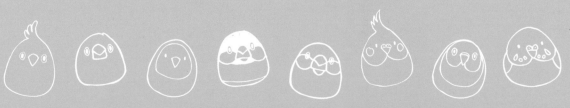

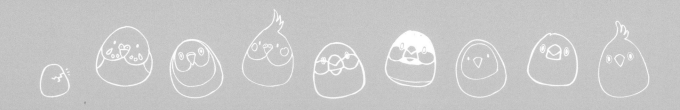

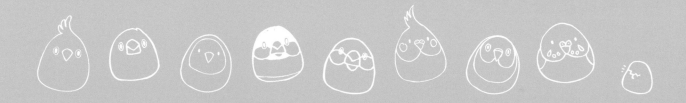

手揉

胖嘟嘟
×
圓滾滾 の

colorful & cute!

黏土小鳥

ヨシオミドリ◎著

從一顆蛋形開始
玩賞 **30** 種
超萌感の
可愛鳥兒

前言

充滿樂趣＆令人揚起笑臉的──

濃縮了鳥兒特徵＆可愛度的黏土小鳥們。

「蛋形般的鳥兒！哇──好可愛！」

請珍惜著這般單純的創作初心來製作吧！

黏土看似簡單，但一開始也有可能處理得不是很好。

回想起來，我值得紀念的第一個作品，

也只是將球體接上兩個點點＆鳥喙的黏土塊，

就自顧自地說──這是「文鳥」喔！

但從那之後隨著製作的數量增加，塑形的過程＆黏土溫柔的觸感，

對我來說，都是溫柔且溫暖的時光。

就算完成品不夠漂亮，但就連這點不完美也令人由衷喜愛呀！

我因此更加著迷於黏土的樂趣中，日積月累地漸漸變得拿手。

本書採用了就連我最初也不太了解的

「成形？」、「連接處？」等重點作法，

並給予了諸多建議。

但最重要的是──請想著喜歡的鳥兒來製作。

就算位置稍微有偏差＆不夠漂亮也沒關係，

將完成的孩子放在手心細看，就不由得湧起愛憐的心情……

希望你也能自由地製作出只屬於自己的一隻可愛鳥兒。

<div align="right">ヨシオミドリ</div>

CONTENTS

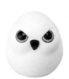
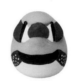
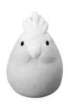
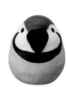

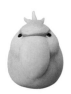 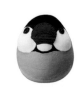 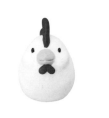 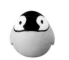

捲曲的羽冠
真威風！

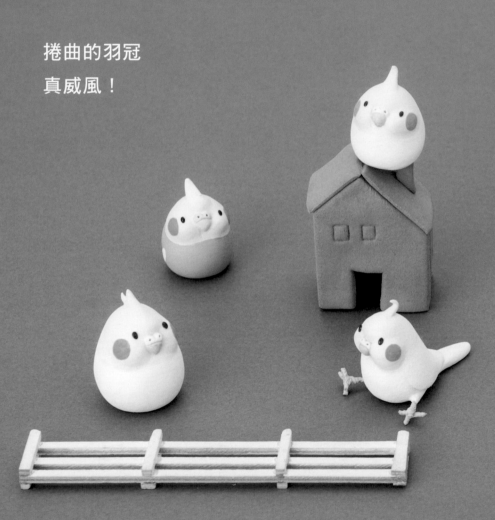

How to make
玄鳳鸚鵡…p.36至p.37

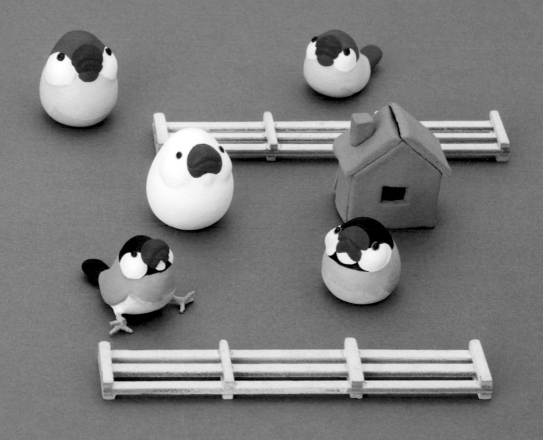

要去哪呢？

How to make
文鳥…p.34至p.35

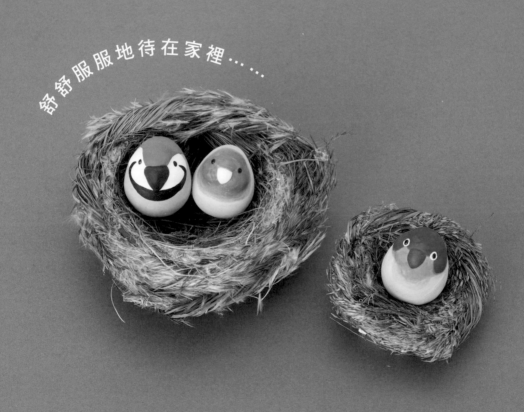

舒舒服服地待在家裡……

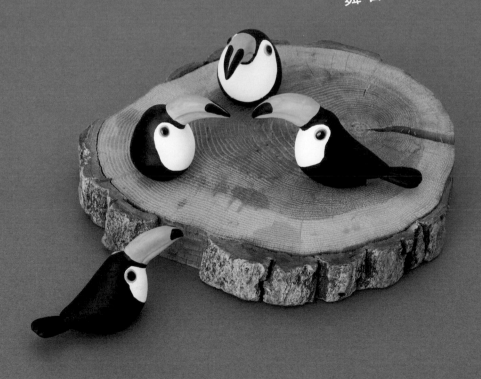

舞台課程會議中

How to make
大嘴鳥…p.60至p.61

9

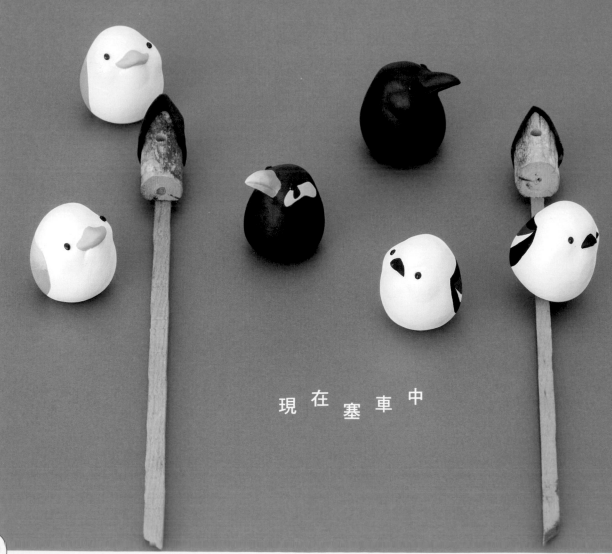

現 在 塞 車 中

溫暖的
贈禮

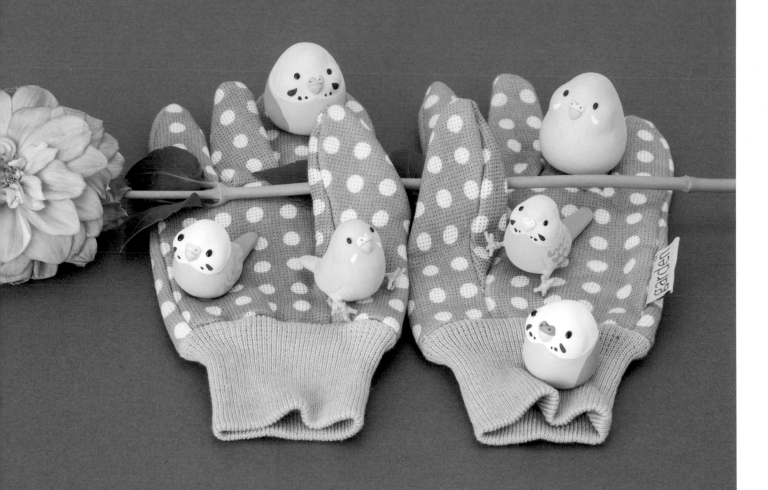

溫暖的
贈禮

How to make
虎皮鸚鵡…p.30至p.31

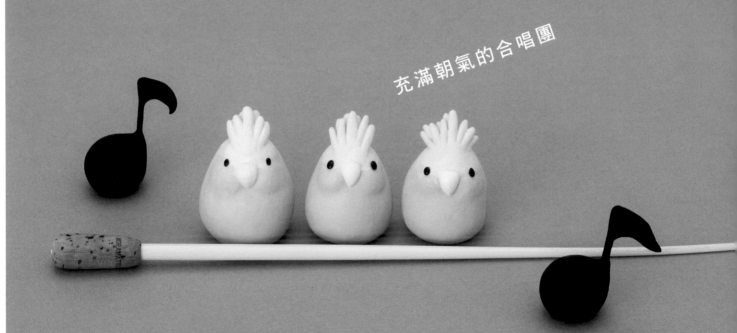

充滿朝氣的合唱團

How to make
粉紅胸鳳頭鸚鵡…p.54至p.55

來跳華爾滋吧！

How to make
鴨子…p.46至p.47

舒適的貨櫃屋

來組爵士樂團吧！

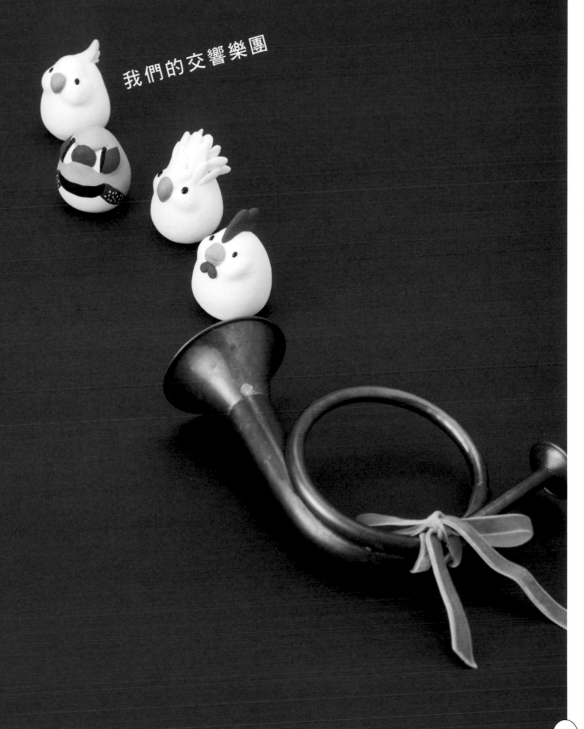

我們的交響樂團

冰雪世界的居民們

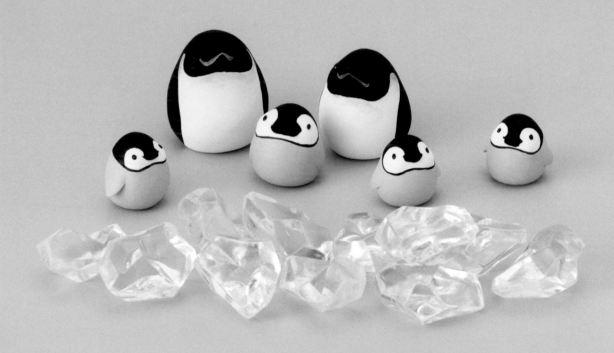

How to make
國王企鵝…p.76
企鵝寶寶…p.77

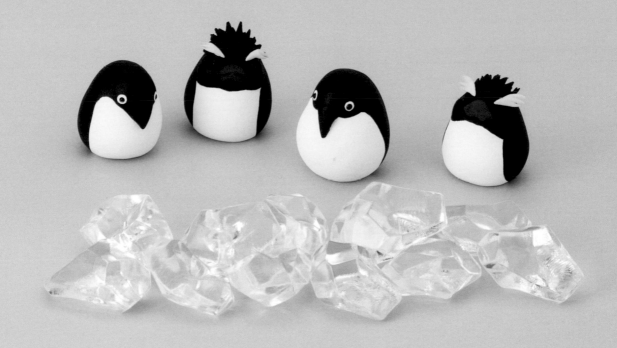

How to make
阿德利企鵝…p.78
跳岩企鵝…p.79

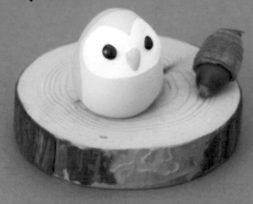

歡迎來到這片森林

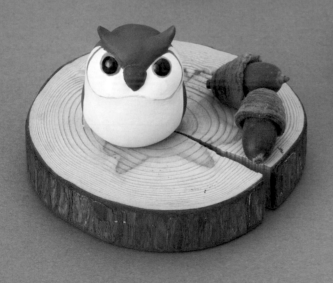

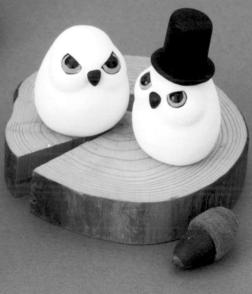

How to make
貓頭鷹…p.68至p.69
雪鴞…p.68至p.69
角鴞…p.70至p.71

How to make

所有小鳥的基本形狀都是蛋形唷！

將基本蛋形分別接上各種小鳥們的特色組件，

就能完成充滿個性的可愛小鳥。

 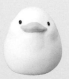 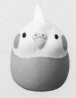 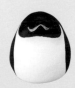 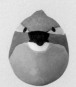

基本工具＆材料

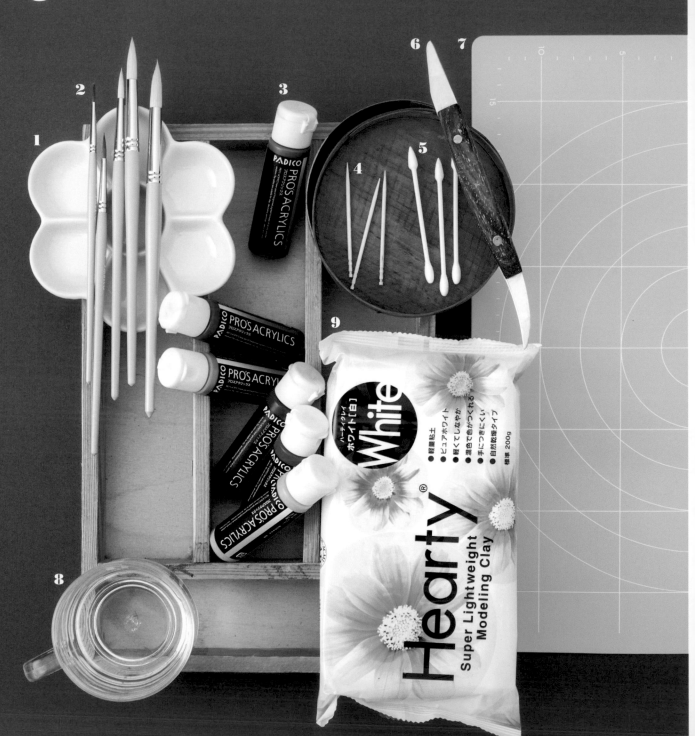

1.調色盤
用來擠放顏料。

2.筆
請依塗色面積大小選用合適的用筆粗細。

3.水性壓克力顏料
水性顏料乾得快，乾燥後具有耐水性，也可以混色使用。

4.牙籤
在黏土上開孔時使用。

5.棉花棒
撫平黏土表面，整理形狀。

6.黏土骨筆
切割黏土 & 順平表面時使用。

7.黏土板
製作時用來墊在黏土下方。

8.水
濕潤黏土接著面，順平連接處。

9.超輕土
輕又柔軟的黏土，使用起來相當容易。

● 方便作業的工具

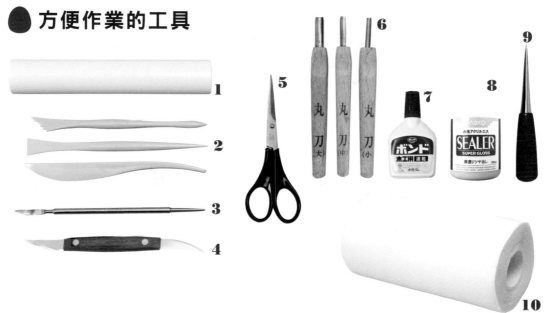

1.滾棒
輾滾黏土時使用。

2.黏土骨筆
切割黏土 & 順平表面時使用。

3.不鏽鋼細工棒
在黏土表面加上花樣時使用。

4.黏土專用刀片
可以當作骨筆，用於切割黏土。
也可以在細微處加上花樣。

5.不鏽鋼剪刀
剪黏土 & 進行細微處作業時使用。
處理纖細的細節處時，也可以使用小尺寸的化妝用剪刀。

6.雕刻圓刀
在黏土表面劃出細微表現時使用。
建議準備大、中、小三種尺寸方便作業。

7.木工用白膠
黏貼黏土時使用。

8.透明水性清漆
用於表現表面的光澤。

9.錐子
將黏土開孔時使用。

10.廚房紙巾
由於纖維不容易破散，
作業中擦手時相當方便。

● 黏土的使用方法

本書使用質輕又不黏手,且容易延展的白色&黑色超輕土(株式會社PADICO),使成品自然帶有溫柔感。市售有200g和50g的包裝可供選購,試用&少量使用時,50g的包裝使用起來相當方便。

[使用黏土時的基本作法]

※作出漂亮成品的訣竅在於儘快地揉土,但揉過頭也是發生皺褶&裂開的原因喔!

1 先將手擦乾淨,防止灰塵等髒污沾附於黏土。

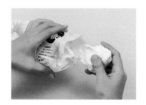

2 取需要的分量。

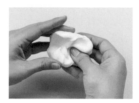

3 揉土時以大拇指將黏土反覆內摺揉捏。

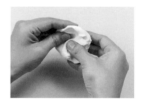

4 重複揉捏數次,黏土就會變得光滑。

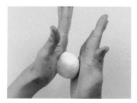

5 以掌心滾動&揉圓黏土。

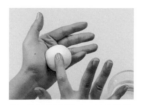

6 若仍有皺褶時,以指腹沾水濕潤黏土表面再撫平。

[剩餘黏土的保管方法]

1 黏土撕取處的表面會呈凹凸狀&容易乾燥。

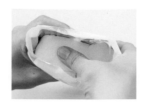

2 以指腹壓平。

3 摺疊袋口,以免黏土接觸空氣。

4 以保鮮膜包覆,再放入拉鍊密封袋中保存,防止乾燥。

● 基本的蛋形作法

1 將黏土揉成圓球狀。

2 表面出現皺褶時，以指腹沾水濕潤黏土表面再撫平。

3 以掌心將上端揉成圓尖狀，作成蛋形。

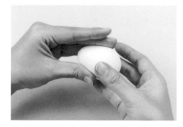

4 整理形狀。製作蛋形時速度快，就不容易出現皺褶。

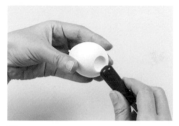

5 以錐子握柄按壓蛋形底部作出凹洞，使蛋形黏土在乾燥時的膨脹狀態下，仍可保持站立而不會側倒。

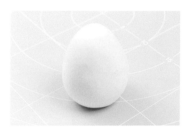

6 放在黏土板上乾燥。如果放在紙上會黏住，所以黏土板最適合。

● 黏土乾裂的處理方法

1 黏土出現裂痕時。

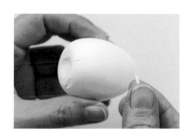

2 取裂開範圍大約分量的黏土。

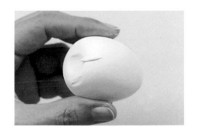

3 黏在有裂痕的位置。

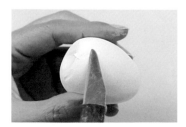

4 以骨筆沾水，撫順表面。

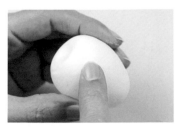

5 以指腹順平，完成！

基本的小鳥作法

在此將詳細解說p.30至p.31虎皮鸚鵡的作法。

臉頰．額頭．鳥喙的接黏法＆連接處的順平方法，皆請參考此示範教作。

point

- 蛋形黏土乾燥後，接黏上各部位。
- 將各部位的黏著面沾濕後再貼上。
- 以沾水的骨筆或指腹將本體＆各部位的連接處順平。

[各部位] 本體．額頭．臉頰×2．鳥喙

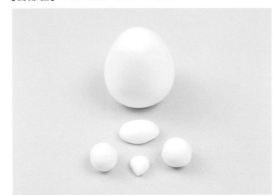

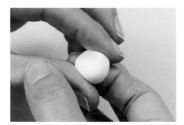

1 以指腹壓扁臉頰黏土球的上半部。

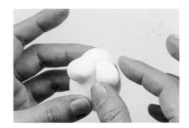

2 以沾水的指腹濕潤黏著面後，暫時固定在本體上。

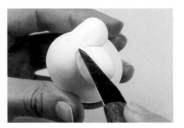

3 以沾水的骨筆抹順連接處。

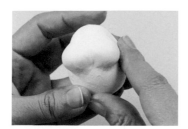

4 以沾水的指腹撫順連接處。

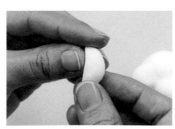

5 撫平額頭黏土的黏著面。

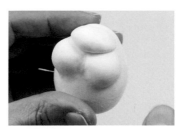

6 濕潤黏著面後貼在本體上。

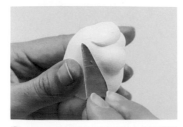

7 以沾水的骨筆往頭部後側方向抹順連接處。

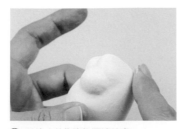

8 以沾水的指腹撫順連接處。

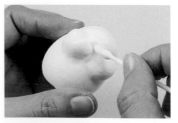

9 以棉花棒抹順預定黏貼鳥喙的凹陷處。

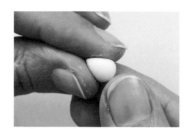

10 以兩指腹間的弧度將鳥喙作成水滴狀。

11 在水滴黏土的下方劃出鼻子＆鳥喙交界處的線條。

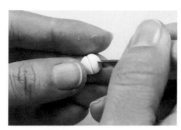

12 以圓刀切除鼻子上端的黏土，使整體呈心形。

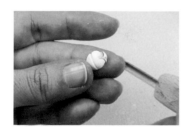

13 切除鼻子上端的黏土。

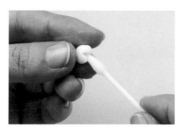

14 以棉花棒整理形狀。

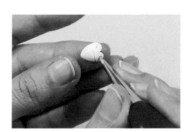

15 以錐子挖出鼻孔。

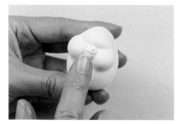

16 濕潤黏著面＆貼在兩側臉頰的中間。

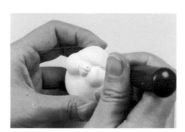

17 以錐子穿孔，決定眼睛位置。

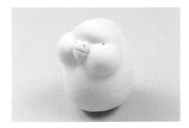

18 完成塑型。

[**眼睛的作法**]

1 取約一粒芝麻大小的黑色黏土。

2 以指腹揉圓。

3 以指腹輕壓，稍微作成平坦狀。

● 顏色的塗法

在此將詳細解說p.30至p.31虎皮鸚鵡的塗色方法。

請參見此示範要領，並參照各種鳥類的顏色塗法插圖來塗色。

point

・等待完成的小鳥黏土乾燥後再開始塗色。

・輕輕地塗上ACRYL GOUACHE（消光）即可。

・顏料盡量不要沾水來塗，
　水加太多會傷害黏土成品。

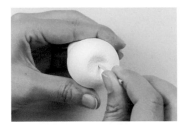

1 上色時，在本體底部插入牙籤，之後的作業會很方便喔！先將尖端插入黏土中。

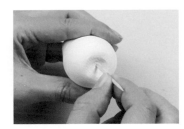

2 拔下牙籤，改成插入牙籤頭。

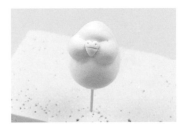

3 製作途中想要休息時，以保麗龍為台座，插上牙籤即可。上色時，手持牙籤來塗色，可以避免顏料沾到手。

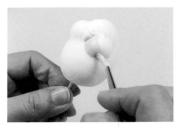

4 請從淺色開始上色。首先塗上黃色。

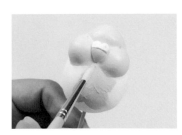

5 接下來換黃綠色，從腹部開始塗色。

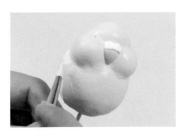

6 塗到與其他顏色交界的位置。

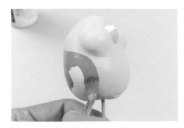

7 塗上翅膀處的綠色。

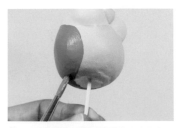

8 上色時注意不要有遺漏處&不均勻的色塊。

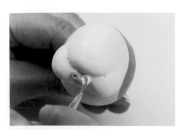

9 進行鼻子的塗色。

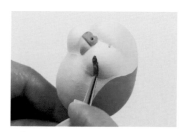

10 畫上臉頰的花紋。

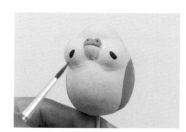

11 另一側的臉頰也要對稱地畫上。

12 以牙籤頭沾附顏料，壓印上點點花紋。

13 將眼睛沾上黏接著劑。

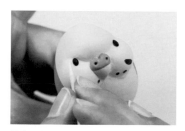

14 貼在眼睛位置。

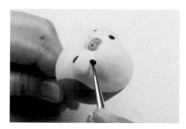

15 將眼睛塗上黑色顏料。

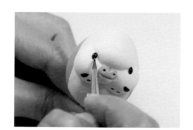

16 將眼睛塗上亮光漆。

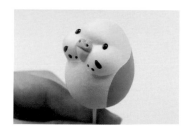

17 靜置2至3小時乾燥。

[**各種塗色方法**]

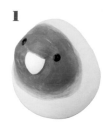

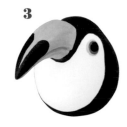

1 朦朧塗法，**2** 以畫筆畫上花紋，**3** 仔細地表現出鳥喙＆眼睛的特徵，再上色。

虎皮鸚鵡

喜歡親近人的虎皮鸚鵡很會說話。
鳥喙上方的鼻孔相當有魅力,
臉蛋的花樣也很可愛!

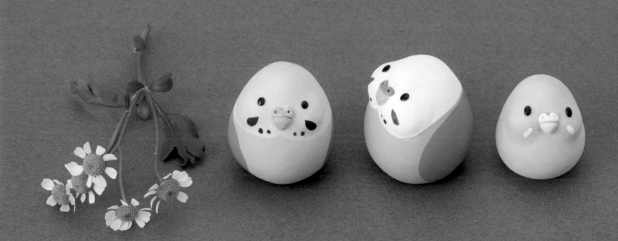

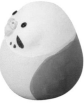

正面　　　　　　側面

[各部位]

本體・額頭・臉頰×2・鳥喙

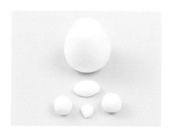

[塗色方法]

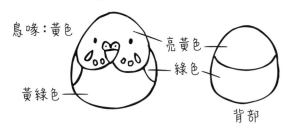

鳥喙：黃色

亮黃色

綠色

黃綠色

背部

[從蛋形開始的各部位接法]

1 參照p.26至p.27，貼上臉頰＆額頭，抹順連接處。

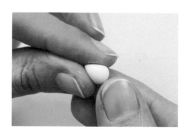

2 以兩指腹間的弧度將鳥喙作成水滴狀。

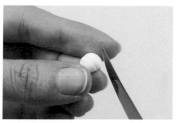

3 在水滴黏土的下方劃出鼻子＆鳥喙交界處的線條。

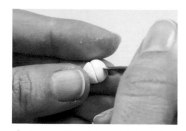

4 以圓刀切除鼻子上端的黏土，使整體呈心形。

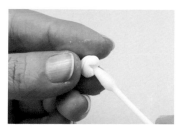

5 以棉花棒整理形狀。

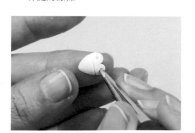

6 以錐子挖出鼻孔。

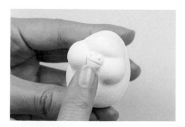

7 濕潤黏著面＆貼在兩側臉頰的中間。

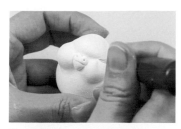

8 以錐子穿孔，決定眼睛位置。

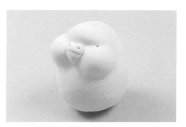

9 完成塑型。

小櫻鸚鵡
牡丹鸚鵡

矮胖圓滾的小櫻鸚鵡
＆眼睛周圍有著迷人白眼線的牡丹鸚鵡。
兩種都是愛撒嬌的小鳥呢！

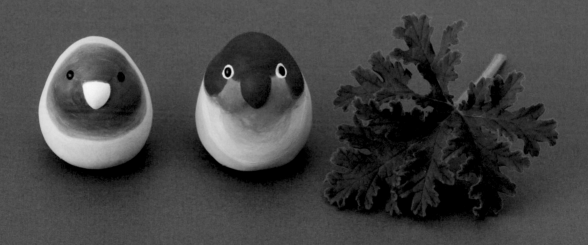

小櫻鸚鵡

正面　　　　　側面

[塗色方法]

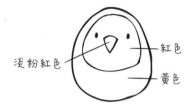

淡粉紅色　　　紅色

黃色

牡丹鸚鵡

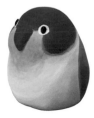

正面　　　　　側面

[塗色方法]

眼睛周圍：白色
鳥喙上部：白色
　　鳥喙：紅色
　　背部：綠色

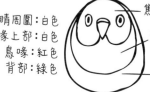

焦茶色 → 紅色　漸變
橘色 → 黃色　漸變
黃綠色

[各部位]

本體・額頭・臉頰×2・鳥喙（細小）

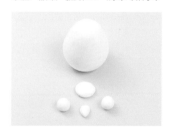

[從蛋形開始的各部位接法]　※小櫻鸚鵡＆牡丹鸚鵡作法相同。

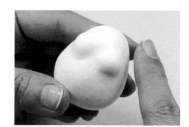

1 將本體接黏上臉頰，抹順連接處。

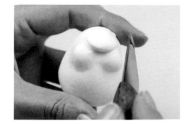

2 接黏上額頭。

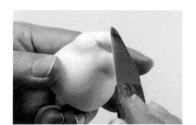

3 以沾水的骨筆＆指腹撫平連接處。

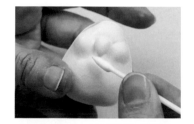

4 接黏上鳥喙，以棉花棒順平連接處。

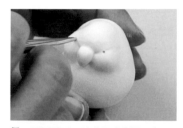

5 以錐子穿孔，決定眼睛位置。

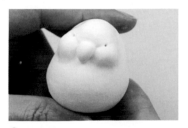

6 完成塑型。

文鳥

以鮮紅的鳥喙為特徵的文鳥。
從左至右分別是——櫻文鳥、白文鳥、肉桂文鳥。
除了喜歡停在手指＆肩膀上撒嬌，
也時常可見來回蹦跳的可愛動作。

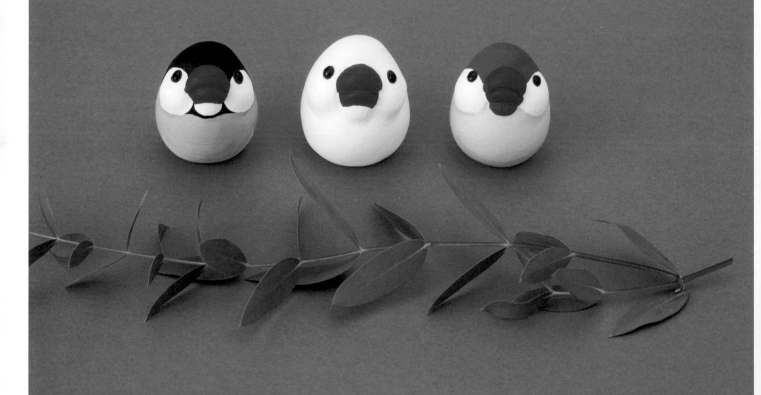

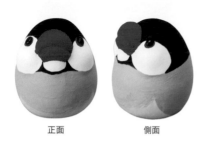

正面　　　　　側面

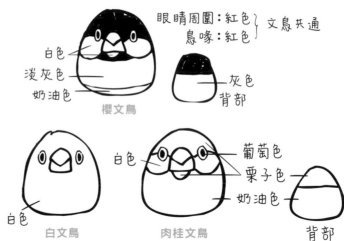

眼睛周圍：紅色 ⎫ 文鳥共通
鳥喙：紅色 ⎭

白色
淡灰色
奶油色

櫻文鳥

灰色
背部

白色

葡萄色
栗子色
奶油色

白色

白文鳥　　　　　肉桂文鳥　　　　　背部

[各部位]

本體・臉頰×2・鳥喙・鳥喙下方隆起處

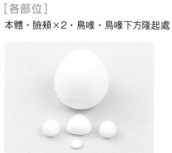

[從蛋形開始的各部位接法]

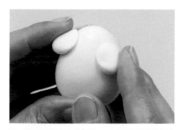

1 將本體貼上臉頰，以骨筆抹順連接處。

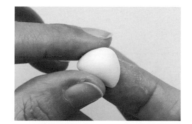

2 鳥喙則以指腹按壓黏土，稍微捏成三角形。

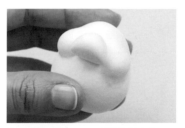

3 接黏上鳥喙，以骨筆抹順連接處。

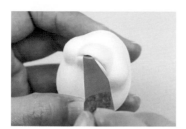

4 以骨筆在上下鳥喙交界處畫上ㄟ字切痕。

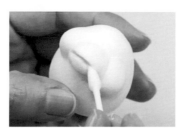

5 以棉花棒按壓下鳥喙，表現出上下的立體感。

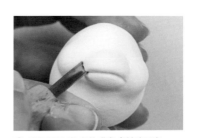

6 以圓刀在鳥喙的嘴角處挖出U字。

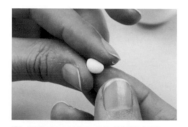

7 將鳥喙下方隆起處作成倒三角形。

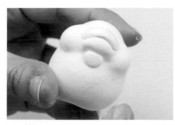

8 接黏在鳥喙的下緣，再以骨筆抹順連接處。

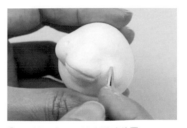

9 以錐子穿孔，決定眼睛位置。

35

大巴丹

有著自滿的黃色鳥冠。
是個愛撒嬌又怕寂寞的孩子。

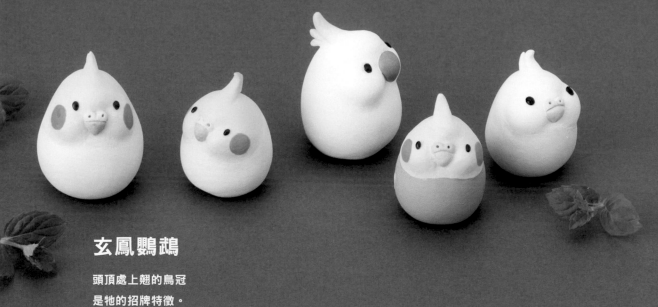

玄鳳鸚鵡

頭頂處上翹的鳥冠
是牠的招牌特徵。
臉頰上還有個橘色的圓形腮紅哩！

玄鳳鸚鵡

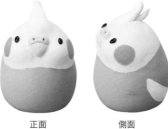

正面　　　　側面

[塗色方法]　（　）的顏色為黃化玄鳳鸚鵡

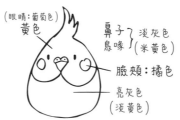

(眼睛:葡萄色)
黃色
鼻子
鳥喙　淡灰色
(米黃色)
臉頰:橘色
亮灰色
(淡黃色)

[各部位]　本體・鳥冠×2
額頭・臉頰×2・鳥喙

大巴丹

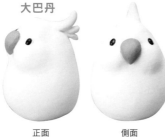

正面　　　　側面

[塗色方法]

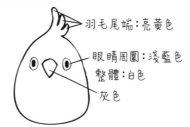

羽毛尾端:亮黃色
眼睛周圍:淺藍色
整體:白色
灰色

[各部位]　本體・鳥冠×3
額頭・臉頰×2・鳥喙

[從蛋形開始的各部位接法]

玄鳳鸚鵡

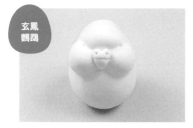

1 作法同p.26至p.27的虎皮鸚鵡。

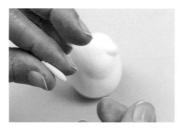

2 以指腹將鳥冠的黏土揉成細長條狀。

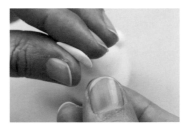

3 以指腹將一半的條狀黏土壓平。

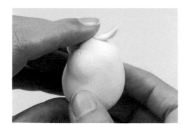

4 將接著面沾水，從短的鳥冠開始貼在頭頂稍微後方的位置。

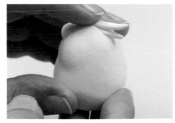

5 在步驟**4**的上方貼上長的鳥冠羽毛＆順平連接處。

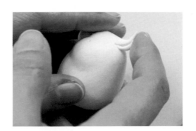

6 以指腹彎出弧度。

大巴丹

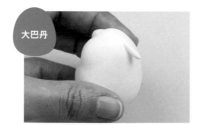

1 作法同p.26至p.27的虎皮鸚鵡，但鳥喙上端不作鼻子。從最短的鳥冠羽毛開始，由下方開始依順序貼上。

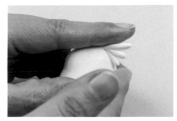

2 接黏三片鳥冠羽毛。

3 稍微彎曲鳥冠，作出生動的曲線。

綠繡眼

眼睛周圍的白色眼線是牠的特徵。
緊挨在一起並排在枝頭的模樣，
也是「目白押し（擠在一起）」一詞的語源。

銀喉長尾山雀（シマエナガ）

「シマ」寫作「島」，指的是北海道。
因為圓白小巧的可愛模樣，
也被稱作「雪之妖精」。

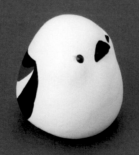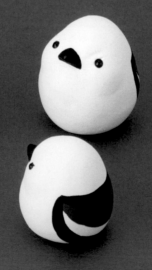

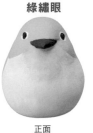

綠繡眼

正面　　　　　側面

[塗色方法]

眼睛周圍：白色
草綠色
草綠色 → 米黃色
漸變
米黃色

[各部位] 本體・臉頰×2
鳥喙・鳥喙下方隆起處

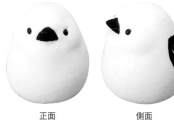

銀喉長尾山雀

正面　　　　　側面

[塗色方法]

背部
白色
焦茶色

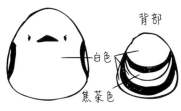

[各部位] 本體・額頭・臉頰×2
鳥喙・鳥喙下方隆起處

[從蛋形開始的各部位接法]

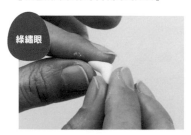

綠繡眼

1 將鳥喙作成迴旋鏢的形狀。

2 臉頰稍微分開貼上，鳥喙則接黏在臉頰間的稍微上方處。

3 將鳥喙下方黏土作成隆起狀後接黏上，並順平連接處。

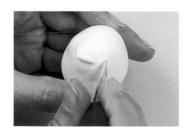

4 以錐子穿孔，決定眼睛位置。

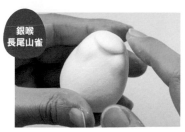

銀喉長尾山雀

1 將臉頰稍微分開貼上，再接黏上額頭＆順平連接處。

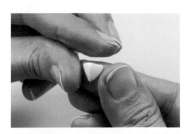

2 將鳥喙黏土作成三角錐狀，乾燥後備用（因硬化後比較容易處理）。

3 貼上鳥喙。若在意連接處的痕跡，可加上少量黏土撫平。

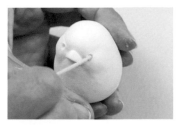

4 以錐子穿孔，決定眼睛位置，再以牙籤加大開孔，在孔中放入圓眼珠。

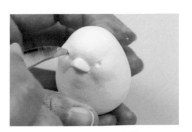

5 將眼頭處劃出逆八字的切痕。

39

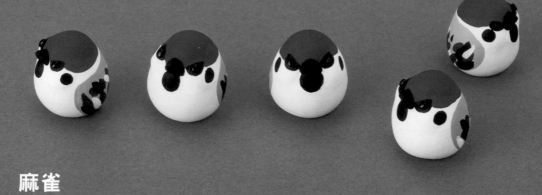

麻雀

時常在家中庭院啾啾啼叫，隨處可見的麻雀。
最喜歡蹦蹦跳跳了！

燕子

在初夏的住家屋簷下，
不時可見牠築巢養育孩子的身影。
鳥喙周圍的紅色令人印象深刻。

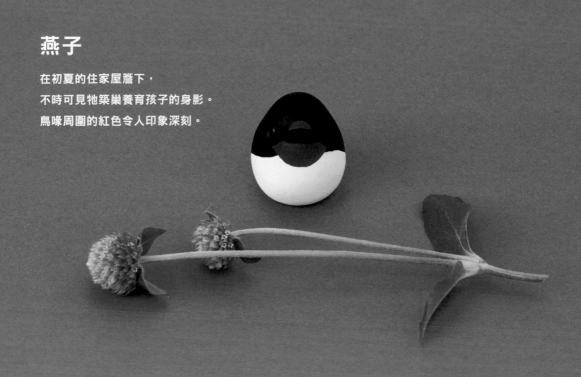

麻雀

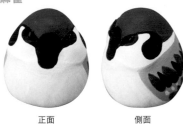

正面　　　　側面

[塗色方法]

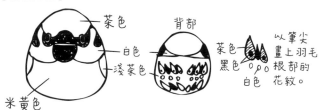

茶色

白色
淺茶色

背部

茶色
黑色

白色

米黃色

以筆尖
畫上羽毛
根部的
花紋。

燕子

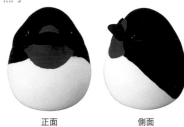

正面　　　　側面

[塗色方法]

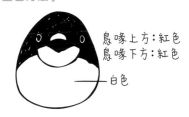

鳥喙上方：紅色
鳥喙下方：紅色

白色

[各部位]

本體・額頭・臉頰×2・鳥喙・鳥喙下方隆起處

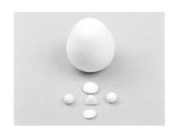

[從蛋形開始的各部位接法]　※麻雀&燕子作法相同。

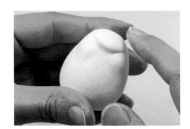

1 臉頰稍微分開貼上，再接黏上額頭。

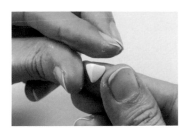

2 麻雀的鳥喙作成三角錐狀，乾燥後備
用。燕子則稍微薄一些，作成橫向較
寬的鳥喙。

3 接黏上鳥喙。若在意連接處的痕跡，
可加上少量黏土撫順。

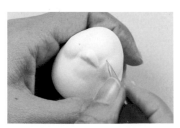

4 以錐子穿孔，決定眼睛位置。

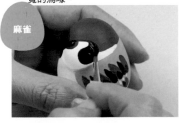

麻雀

5 眼睛周圍的黑色建議等其他顏色乾燥
後再塗，比較容易上色。

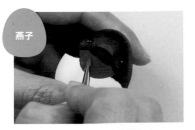

燕子

5 依白色→紅色→黑色的順序上色，最
後塗上鳥喙下方的紅色就完成了！

海鷗

冬季時在海邊或河口成群飛翔的海鷗。
魚或貝類不管什麼都吃，
也被稱作「海邊的清道夫」。

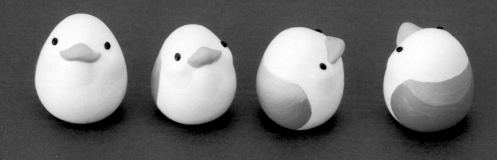

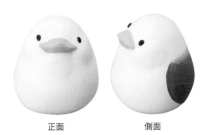

正面　　　　　　側面

[各部位]

本體・臉頰×2・鳥喙・鳥喙下方隆起處

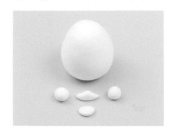

[塗色方法]

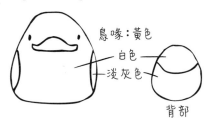

鳥喙：黃色

白色

淡灰色

背部

[從蛋形開始的各部位接法]

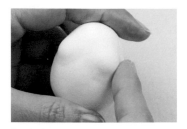

1 分別接黏上兩側臉頰。

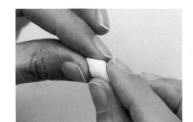

2 將鳥喙作成菱形狀。

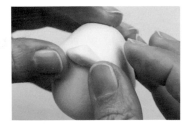

3 接黏上鳥喙。

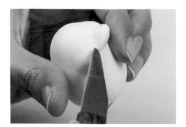

4 以骨筆沾水抹順連接處。

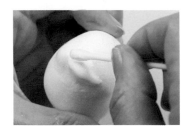

5 以棉花棒將鳥喙兩側邊端到稍微內側的上緣處作出凹陷。

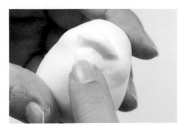

6 接黏鳥喙下方隆起處，抹順連接處。

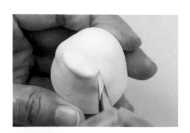

7 以錐子穿孔，決定眼睛位置。

金剛鸚鵡

大大的鳥喙＆極長的尾羽，鮮豔的羽毛是這類鸚鵡的特徵。

由於生活在有著眾多鮮豔色彩植物的熱帶雨林，

藍色、紅色等顏色就成了保護色。

左邊是黃腹藍琉璃金剛鸚鵡，右邊則是綠翅金剛鸚鵡。

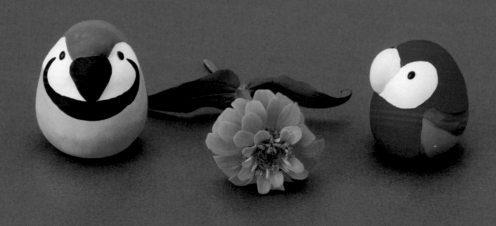

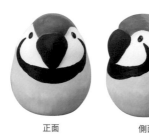

正面　　　　　側面

[各部位]

本體·額頭·臉頰×2·鳥喙

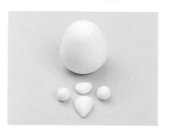

[塗色方法]

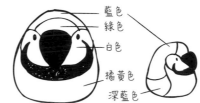

藍色
綠色
白色
橘黃色
深藍色

黃腹藍琉璃金剛鸚鵡

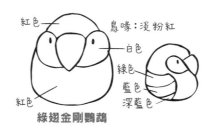

紅色
鳥喙：淡粉紅
白色
綠色
藍色
深藍色
紅色

綠翅金剛鸚鵡

[從蛋形開始的各部位接法]

1　將鳥喙作成有厚度的水滴狀。

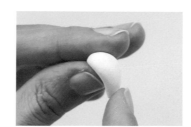

2　鳥喙側面的模樣。

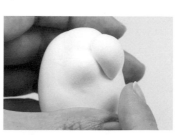

3　參照p.26至p.27，將本體接黏上臉頰＆額頭，再貼上鳥喙＆順平連接處。

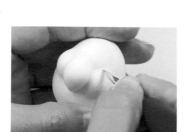

4　以錐子穿孔，決定眼睛位置。

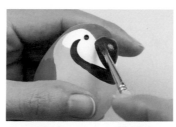

5　鳥喙最後再上色，塗起來會較容易喔！

鴨子

踩著輕巧步伐，走路模樣相當可愛的鴨子，
黃色的鳥喙是寬扁「鴨子嘴」！

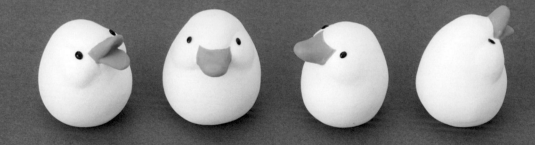

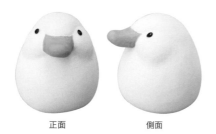

正面　　　　側面

[各部位]

本體・額頭・臉頰×2・鳥喙

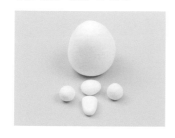

[塗色方法]

鳥喙:
橘黃色

白色

[從蛋形開始的各部位接法]

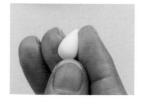

1 將臉頰作成水滴狀。

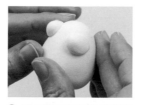

2 將水滴尖端打橫 & 接黏在主體上,再撫平連接處。

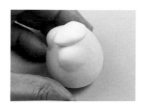

3 接黏上額頭的縱長面,並將黏於頭部後側處的黏土壓扁,沿身體弧度抹順。

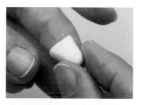

4 將梯形黏土的邊緣修飾成圓弧狀,作為鳥喙。

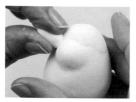

5 將鳥喙接黏在本體上,抹平連接處。建議使鳥喙呈自然上翹狀。

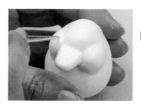

6 以錐子穿孔,決定眼睛位置。

製作張開的鳥喙時

1 鳥喙上片要作得比下片略大。

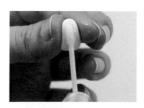

2 以棉花棒作出弧度。

3 鳥喙的曲線。

4 將上下鳥喙接黏在一起。

5 以剪刀裁剪黏著面。

6 接黏在本體上,順平連接處。

烏鴉
九官鳥

烏鴉是鳥類中相當聰明的品種。

九官鳥則善於模仿人類的聲音。

但不管哪一種，帶有光澤的漆黑羽毛是牠們共同的標誌。

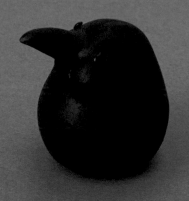
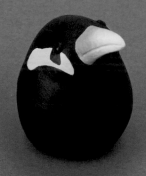

烏鴉

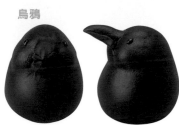

正面　　　　側面

[塗色方法]

整體：黑色

[各部位]　本體‧額頭‧臉頰×2
鳥喙‧鳥喙下方隆起處

九官鳥

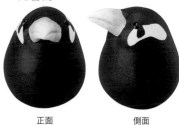

正面　　　　側面

[塗色方法]

黃色 ——漸變—→ 橘黃色

黃色

[各部位]　本體‧額頭‧臉頰×2
鳥喙‧鳥喙下方隆起處

[從蛋形開始的各部位接法]

烏鴉

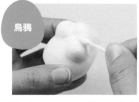

1 參照p.26至p.27，接黏上
臉頰＆額頭。

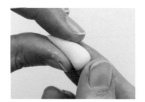

2 將長水滴黏土作成烏鴉的
鳥喙形狀，彎出弧度。

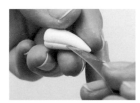

3 劃出上下鳥喙的切口。

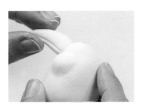

4 以剪刀裁剪黏著面，接黏
在本體上。

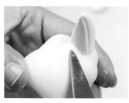

5 從鳥喙下方以骨筆抹順連
接處，再接上鳥喙下方隆
起處後順平。

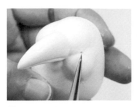

6 以錐子穿孔，決定眼睛位
置。

九官鳥

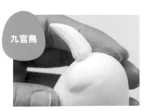

1 將鳥喙作得比烏鴉稍小一
些，黏貼位置則比烏鴉再
稍微上移一些。

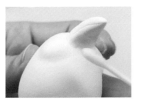

2 以棉花棒從下方將連接處
抹順。

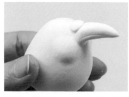

3 在鳥喙＆頭部間補上黏
土，連成平坦狀。

4 接上鳥喙下方隆起處後順
平。

5 以錐子穿孔，決定眼睛位
置。

翡翠鳥

被稱作藍色寶石&翡翠般的豔藍色羽毛
充滿了迷人的魅力。
長長的鳥喙在飛入水中捕魚
&抓蟲子時非常有幫助。

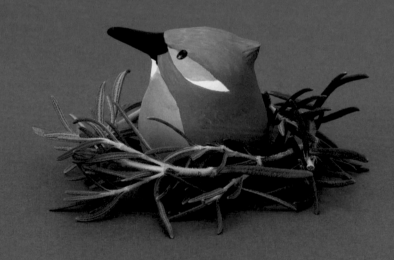

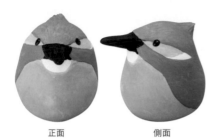

正面　　　　　側面

[各部位] 本體・後頭部・頭頂
臉頰×2・鳥喙・鳥喙下方隆起處

[塗色方法]

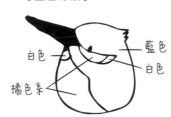

白色　　　　　　　　　　　藍色
　　　　　　　　　　　　　白色
橘色系

[從蛋形開始的各部位接法]

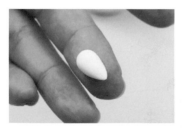

1 將頭頂黏土作成水滴狀後壓平。

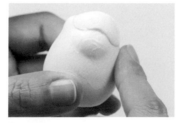

2 分別接黏上兩側臉頰，再將步驟1接黏於頭頂，抹平連接處。

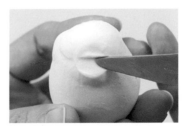

3 以骨筆在臉頰上劃出線條，作出眼睛的凹陷處。

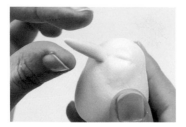

4 接黏上又尖又細的鳥喙。

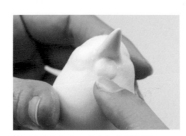

5 接黏上鳥喙下方隆起處後順平。

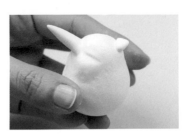

6 接黏上後頭部，抹順連接處。

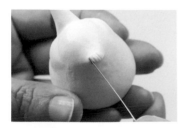

7 以骨筆劃出切痕，表現出羽毛。

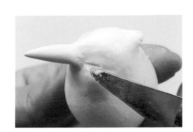

8 以骨筆在眼睛上方按壓出線條。

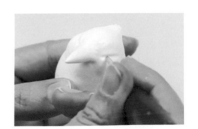

9 以錐子穿孔，決定眼睛位置。

斑胸草雀

眼睛下的臉頰帶有黑線，呈現出驚嚇狀的表情。
公鳥的胸部有條紋花樣。
英文名是Zebra Finch。

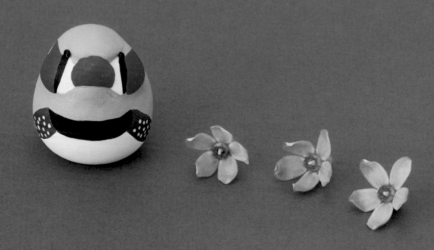

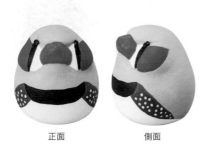

正面　　　　側面

[各部位] 本體・額頭・臉頰×2
鳥喙・鳥喙下方隆起處

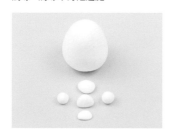

[塗色方法]

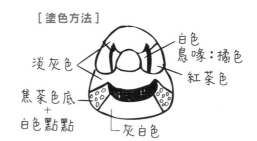

白色
鳥喙：橘色
淡灰色
紅茶色
焦茶色底
＋
白色點點
灰白色

[從蛋形開始的各部位接法]

1 製作短＆厚的三角錐狀鳥喙。

2 分別接黏上兩側臉頰＆貼上鳥喙，再抹平連接處。

3 將圓球的2/3壓扁，作為額頭。

4 接黏上額頭，抹順連接處。

5 隆起的額頭是班胸草雀的特徵喔！

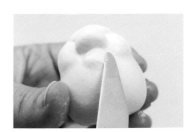

6 接黏上鳥喙下方隆起處，抹順連接處。

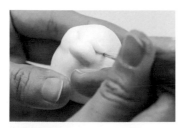

7 以錐子穿孔，決定眼睛位置。

粉紅胸鳳頭鸚鵡

正如其名，以粉紅色為主的美麗鸚鵡。
背部到翅膀則是灰色。
特徵是有著多種樣貌的鳥冠。

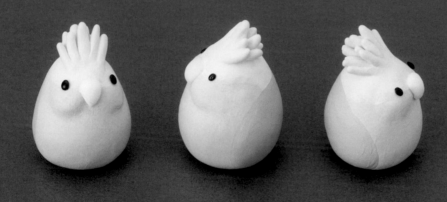

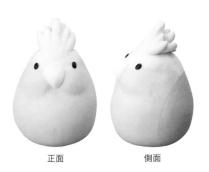

正面　　　　　側面

[各部位]

本體・鳥冠×9・額頭・臉頰×2・鳥喙

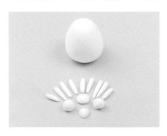

[塗色方法]

淡粉紅色

鳥喙：淡黃色

粉紅色

羽毛＋背部
淡灰色

[從蛋形開始的各部位接法]

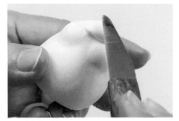

1 參照p.26至p.27，接黏上臉頰＆額頭，再順平連接處。

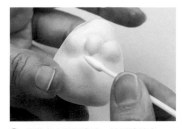

2 接黏上水滴形鳥喙，抹順連接處。

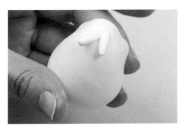

3 從下層開始，依序接黏上鳥冠。

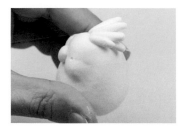

4 接黏上第二層。

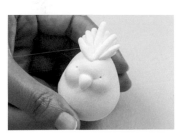

5 接黏第三層。各層鳥冠羽毛請錯開貼上。

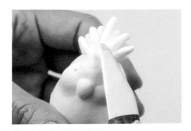

6 以骨筆順平連接處。

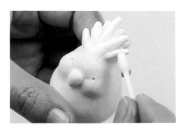

7 以棉花棒整理形狀。

column
趣味變身Show

熟練蛋形小鳥的作法後，就來試著製作喜歡的姿態吧！
加上鳥尾、接上腳、稍微作大一點、作成親子鳥……都很有趣唷！

接上尾巴的大嘴鳥。將基本的
蛋形延伸成大水滴狀，再在尾
端加上尾巴就完成了！

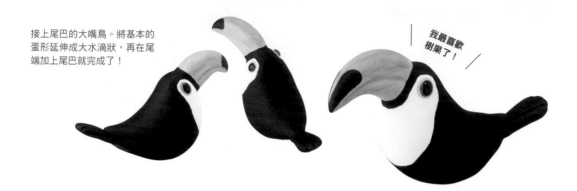

我最喜歡
樹果了！

接上尾巴，愛撒嬌的玄鳳鸚
鵡。平時就把牠放在桌上，欣
賞疼愛吧！

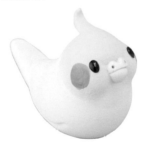

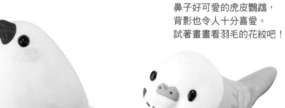

鼻子好可愛的虎皮鸚鵡，
背影也令人十分喜愛。
試著畫畫看羽毛的花紋吧！

圓滾滾的白文鳥。除了標誌的
紅色鳥喙，眼睛周圍也是紅色
的唷！

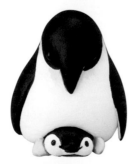

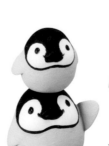

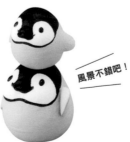

風景不錯吧！

哎呀——這是正在溫暖企鵝寶
寶的企鵝爸爸嗎？稍微探出臉
的企鵝寶寶真是超可愛啊！

企鵝弟弟站在企鵝哥哥頭上！
由於蛋形底部有凹洞，所以重
疊放置也ok。

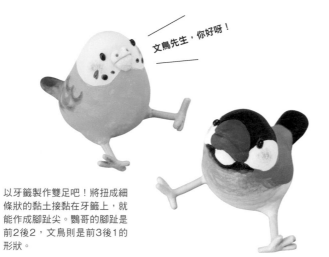

文鳥先生，你好呀！

以牙籤製作雙足吧！將扭成細條狀的黏土接黏在牙籤上，就能作成腳趾尖。鸚哥的腳趾是前2後2，文鳥則是前3後1的形狀。

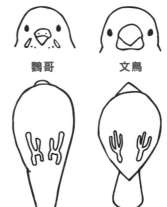

[鸚哥＆文鳥的腳形]

鸚哥　　　文鳥

啊—

鯨頭鸛

擁有令人印象深刻的大嘴
&「不動的鳥」的稱號。
鯨頭鸛不動是因為一直在等魚游到水面喔！

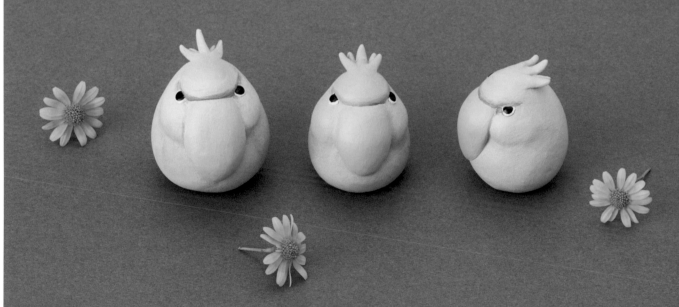

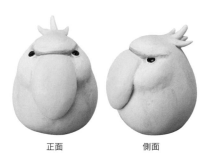

正面　　　側面

[各部位] 本體・鳥冠×5・額頭
眼睛×2・臉頰×2・鳥喙

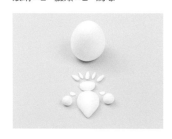

[塗色方法]

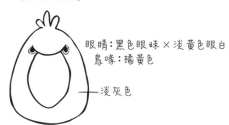

眼睛：黑色眼珠×淡黃色眼白
鳥喙：橘黃色

淡灰色

[從蛋形開始的各部位接法]

1 將鳥喙黏土先揉成圓球狀。

2 拉長黏土至平坦狀＆彎出弧度。此形狀是以角度不明顯的五角形為概念。

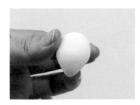

3 完成鳥喙。

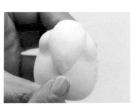

4 分別接黏上兩側臉頰，並將鳥喙接黏在本體上。

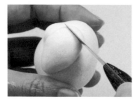

5 將鳥喙的上端裁成直線邊。

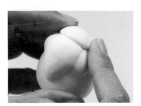

6 在鳥喙上端接黏上額頭。

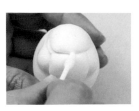

7 以棉花棒劃出線條，將額頭作成凸起狀。

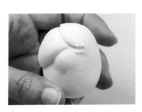

8 如圖所示劃上U字形線條。

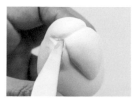

9 以骨筆將眼睛位置挖成凹陷狀。

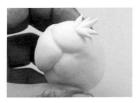

10 接黏鳥冠（下層2條，上層3條。接法參照p.37玄鳳鸚鵡鳥冠）。

11 將眼睛揉圓後，以指腹壓平＆裁去邊端。

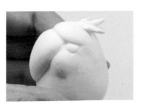

12 貼上眼睛（對合裁切線＆步驟**9**的引導線）。

大嘴鳥

黑色的身體映著黃色的大鳥嘴。
別看牠這樣，牠可是啄木鳥的同伴喔！
張開鳥喙前端咬住水果，吞下！

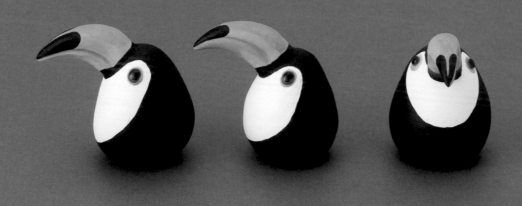

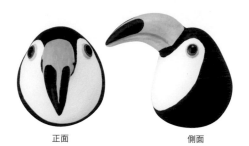

正面　　　　　　　　　側面

[各部位]

本體‧眼睛×2‧鳥喙

[塗色方法]

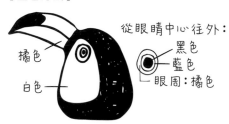

橘色

白色

從眼睛中心往外：

黑色
藍色
眼周：橘色

[從蛋形開始的各部位接法]

1 將鳥喙黏土滾成棒狀，再將前端作成尖嘴狀。

2 將整體作出弧度，作成烏鴉般的鳥喙形狀（p.49）。

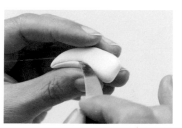

3 以骨筆劃出上下鳥嘴閉合處的線條。

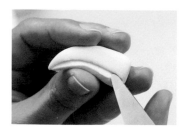

4 以骨筆斜壓地劃出線條，就能表現出立體感。

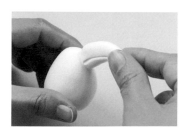

5 將鳥喙接黏在本體稍微上端處，順平連接處。

6 將眼睛以指腹揉成橢圓球。

7 以指腹輕輕壓扁，作成稍微平坦狀。

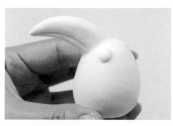

8 將本體接黏上眼睛。

白色巴丹

因為矮胖又白，而被命名為「太白（たいはく）」。
氣派的鳥冠令人印象深刻。
黏人又愛撒嬌，但美中不足的是叫聲相當尖銳。

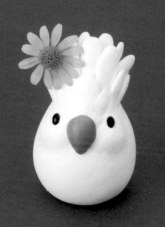
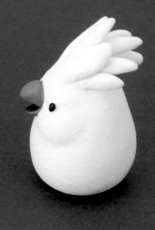

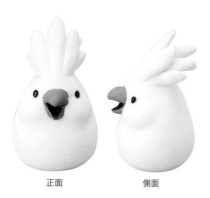

正面　　　　　側面

[各部位]

本體・鳥冠×9・額頭・臉頰×2

鳥喙

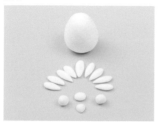

[塗色方法]

白色
鳥喙：灰色

[從蛋形開始的各部位接法]

1 製作上下鳥喙。上鳥喙要作得稍微大一點。

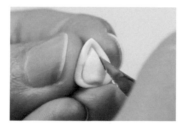

2 將水滴狀的單面整平，劃出鳥喙內側的線條。

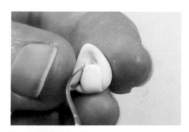

3 沿著線條，以細工棒挖出鳥喙內側黏土。

4 以棉花棒整理形狀。

5 下鳥喙也以相同作法挖空。

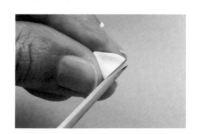

6 以剪刀修剪黏著面。建議等乾燥後再進行，會比較好操作。

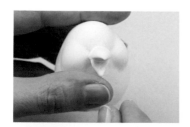

7 參照p.26至p.27製作本體，再接上臉頰&額頭，並分別接黏上下鳥喙。

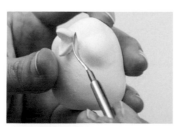

8 以骨筆抹順連接處。若不想製作張嘴的造型時，也可以直接黏上水滴形的鳥喙。

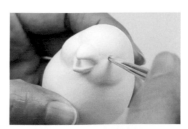

9 以錐子穿孔，決定眼睛位置。※鳥冠的接法參照p.55粉紅胸鳳頭鸚鵡。

雞

頭上的肉冠通稱雞冠，
下顎處的肉則稱作肉髯。
但這可不是公雞獨有的，母雞也有喔！

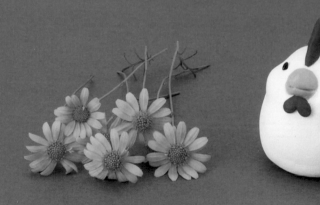

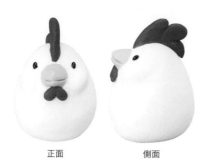

正面　　　　　側面

[各部位] 本體・雞冠・臉頰×2
鳥喙・肉髯×2

[塗色方法]

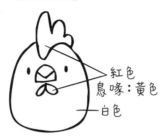

紅色
鳥喙：黃色
白色

[從蛋形開始的各部位接法]

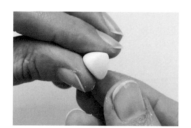

1 作出略有厚度的三角錐當作鳥喙。

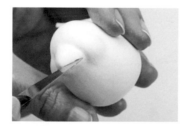

2 分別接黏上兩側臉頰＆黏上額頭，再將本體接黏上鳥喙，劃出上下鳥喙的切口。

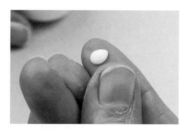

3 製作下顎的肉髯。將黏土作水滴狀，再以指腹輕輕壓平。

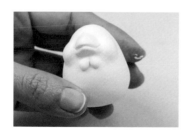

4 將2個步驟3完成的黏土接黏在鳥喙下方。

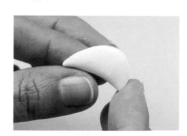

5 將雞冠作成平坦的新月形狀。

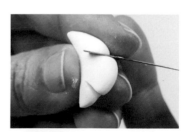

6 將雞冠切出兩道切口，再將切面整理成圓弧狀。

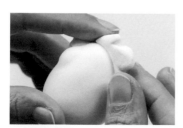

7 接黏上雞冠。

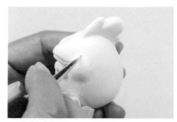

8 以錐子穿孔，決定眼睛位置。

9 完成塑型。

鴛鴦（公・母）

公鴛鴦除了鳥喙鮮紅之外，羽毛也相當豔麗。
相比之下母鴛鴦就顯得較為樸素。
牠們形影不離的深厚感情正是「鴛鴦夫婦」一詞的由來。

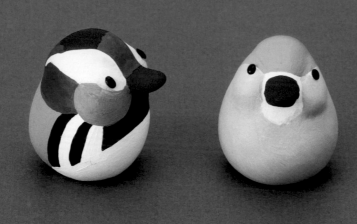

公

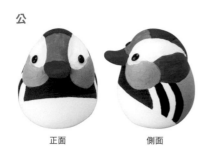

正面 　　　側面

[塗色方法]

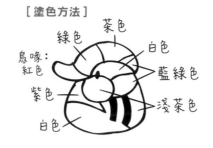

綠色　茶色
白色
鳥喙：
紅色　　　　　　藍綠色
紫色　　　　　　淺茶色
白色

母

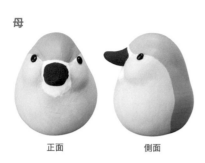

正面 　　　側面

[塗色方法]

乳灰色
鳥喙周圍：白色
鳥喙：葡萄色
象牙色

[各部位]

本體・額頭・臉頰×2・鳥喙

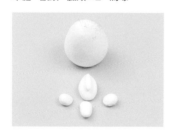

[從蛋形開始的各部位接法]

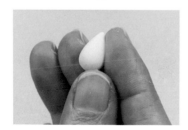

1 將臉頰作成水滴狀。

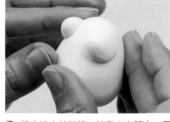

2 將水滴尖端打橫＆接黏在主體上，再撫平連接處。

3 將鳥喙作成圓弧的梯形，接黏在本體上。

4 將額頭部分以公雞頭的風格般接黏在頭上。公鴛鴦接多一些，母鴛鴦則少一點。

5 抹順連接處。與其他鳥類相比，鴛鴦頭部的分量較多。

6 完成塑型（同其他作品，以錐子穿孔，決定眼睛位置。）

貓頭鷹
雪鴞

夜晚時可以聽到牠「嗚──嗚──」的叫聲。
以「森林的哲學家」稱號廣為人知。
純白色的雪鴞主要生活在北極圈的凍原地帶。

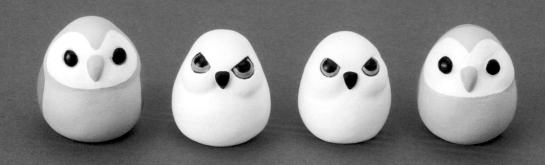

貓頭鷹

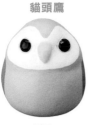
正面

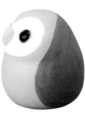
側面

[塗色方法]

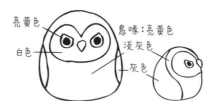

亮黃色
白色
鳥喙：亮黃色
淡灰色
灰色

[各部位]
本體・額頭・眼睛×2・臉頰×2・鳥喙

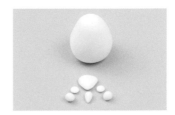

雪鴞

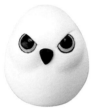
正面

側面

[塗色方法]

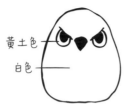

黃土色
白色

[各部位]
本體・額頭・臉頰×2・鳥喙

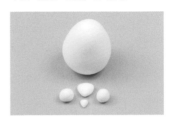

[從蛋形開始的各部位接法]

貓頭鷹

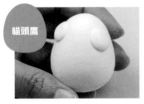

1 將臉頰分別接黏於本體兩側。

2 貼上額頭，抹平連接處。

3 將鳥喙作成略小的水滴狀後接上。

4 將眼睛揉成圓球＆以指腹輕輕壓平。

5 以錐子穿孔，決定眼睛位置。

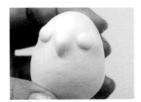

6 將眼睛接黏在步驟**5**的位置。

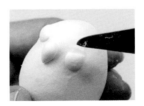

7 以骨筆在眼睛的上方按壓，作出高低差。

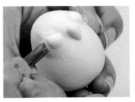

8 以圓刀劃出眼睛的輪廓，強調出眼珠。

雪鴞

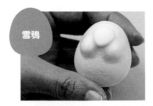

1 稍微靠近地黏上兩側臉頰，再接黏上額頭＆抹平連接處。

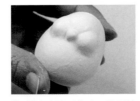

2 接上水滴形鳥喙，撫平連接處。

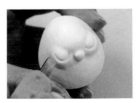

3 以圓刀雕出眼睛下方的弧線。

4 在眼睛上方劃出倒八字的切痕。

角鴞

有著如耳朵般的羽毛的貓頭鷹──角鴞。
鳥喙是細小的小嘴。

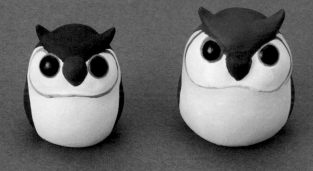

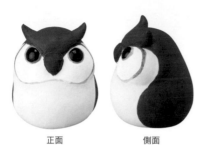

正面　　　　側面

[各部位] 本體・耳朵×2・額頭
眼睛×2・臉頰×2・鳥喙

[塗色方法]

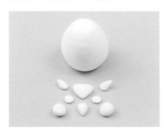

焦茶色
白色
焦茶色的
線條
橘色
奶油色

[從蛋形開始的各部位接法]

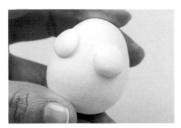

1 分別接黏上兩側臉頰。

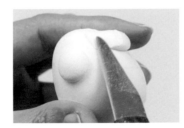

2 以骨筆沾水順平連接處。

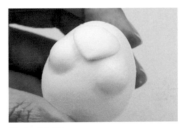

3 接黏上額頭。

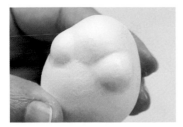

4 順平連接處。

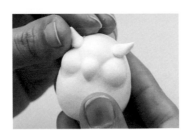

5 接黏上水滴狀的耳朵&鳥喙。

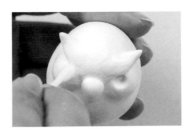

6 以棉花棒在眼睛位置開孔。

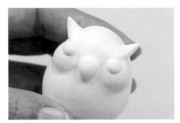

7 將作成圓形的眼珠放入步驟**6**的凹洞
中。

column
作成迷你飾品

試著以指腹捏起般大小的迷你小鳥，製作飾品或擺飾吧！
作成迷你小物也很有趣呢！

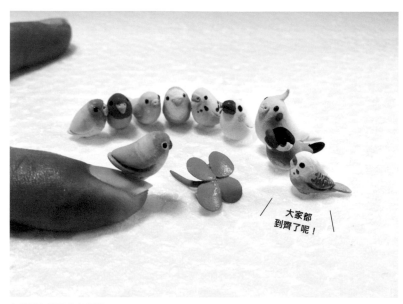

大家都
到齊了呢！

各種顏色的迷你小鳥們。

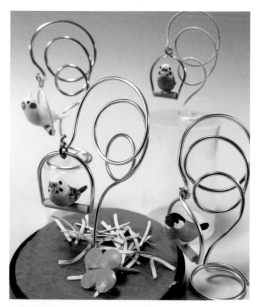

以鐵絲捲繞，就能簡單作出室內擺飾。

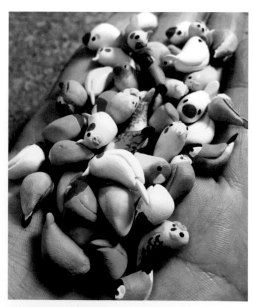

不知不覺地作了這麼多啊！

[Swing Bird]

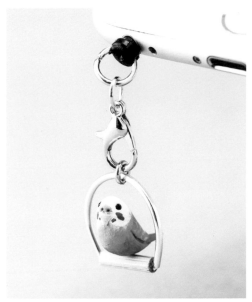

以白膠將迷你虎皮鸚鵡固定在橫木上，作成吊飾。

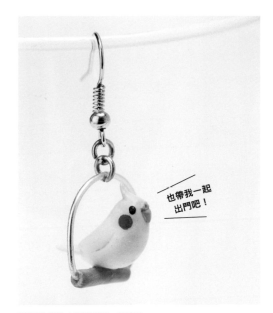

也帶我一起
出門吧！

將紅臉頰的玄鳳鸚鵡作成耳環。

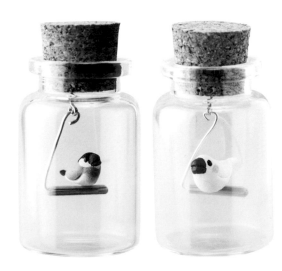

迷你文鳥 & 白文鳥。
將迷你瓶加工，
作成桌上的可愛擺飾。

國王企鵝 & 企鵝寶寶

從耳後到喉部 & 鳥喙的根部皆為黃色。
母企鵝利用腹部的溫度孵化企鵝蛋時，
公企鵝則負責去海裡找食物。
不計時日地，母企鵝會一直等到公企鵝回來。
企鵝寶寶則有著黑色 & 灰色的毛茸茸綿毛。

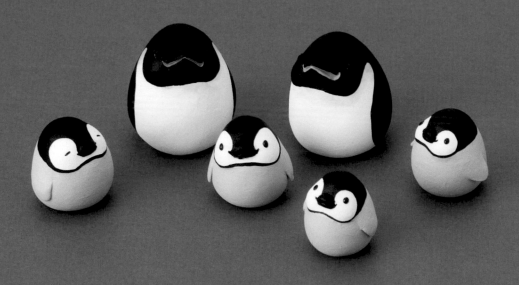

跳岩企鵝

頭頂豎起的羽毛
& 眉毛般的黃色羽毛是牠的特徵。

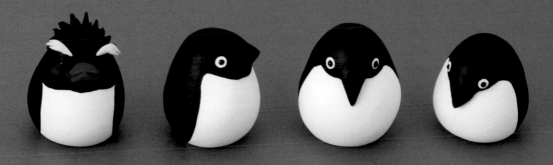

阿德利企鵝

整體呈黑白色調，眼睛周圍的白圈極具特色。
身體有耐寒的羽毛覆蓋，
輕巧散步的身影非常可愛，相當有人氣唷！

國王企鵝

正面　　　　　側面

[各部位]

本體・臉頰×2・鳥喙

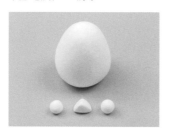

[塗色方法]

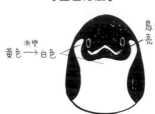

鳥喙的線條：
亮橙色

漸變
黃色 → 白色

[從蛋形開始的各部位接法]

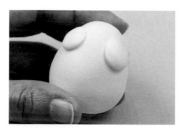

1 稍微拉開距離地接黏上兩側臉頰。

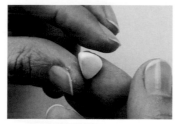

2 將黏土捏成三角錐狀作為鳥喙，接黏在本體。

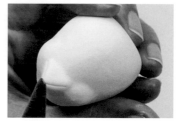

3 以骨筆在鳥喙的閉口處劃上ㄟ字形。

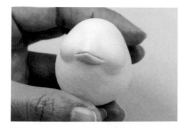

4 正面看去的線條呈ㄟ字形。

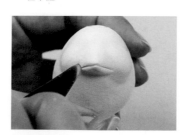

5 以骨筆劃出切口，將嘴角作成往上提的V字。

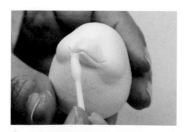

6 以棉花棒修飾鳥喙，使鳥喙呈鼓起狀。

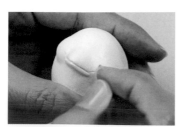

7 以錐子穿孔，決定眼睛位置。

企鵝寶寶

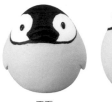 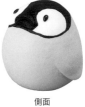

正面　　　　　側面

[各部位]
本體・臉頰×2・鳥喙・翅膀×2

[塗色方法]

白色

淡灰色

[從蛋形開始的各部位接法]

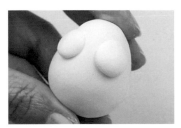

1 稍微拉開距離地接黏上兩側臉頰。

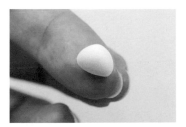

2 將鳥喙作得比臉頰略小一些。

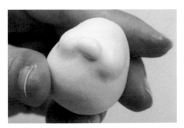

3 接黏上鳥喙＆順平連接處。

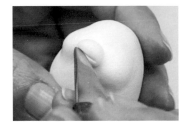

4 以骨筆在鳥喙閉口處劃出線條。

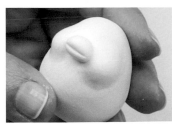

5 如圖所示劃出小線條。

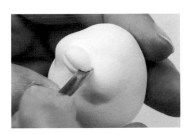

6 以圓刀將嘴角劃出U字形切口。

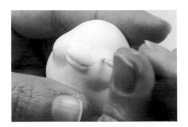

7 以錐子穿孔，決定眼睛位置。

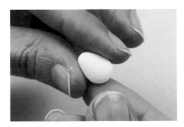

8 將翅膀黏土作成薄圓形＆以指腹壓平。

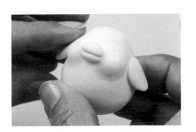

9 接黏上翅膀，順平連接處。

阿德利企鵝

鳥喙朝上

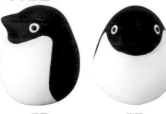

正面　　　側面

鳥喙朝下

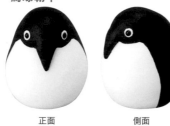

正面　　　側面

[塗色方法]

眼睛周圍：白色

白色

[各部位] 本體・鳥喙
頭部（僅鳥喙朝下的作品需要）

[從蛋形開始的各部位接法]

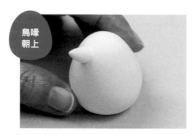

鳥喙朝上

1 將黏土作成圓錐狀當作鳥喙接上。

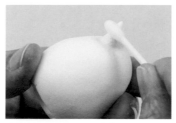

2 以棉花棒將連接處順平。請從下側開始，以免變形。

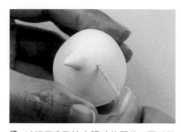

3 以錐子穿孔決定眼睛位置後，再以牙籤頭開孔。

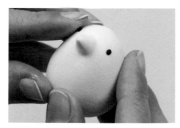

4 製作圓眼珠＆埋入孔中。

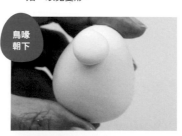

鳥喙朝下

1 接黏上頭部。

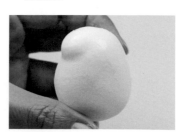

2 順平連接處。

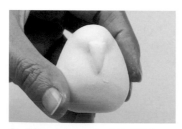

3 接黏上水滴形鳥喙，順平連接處。

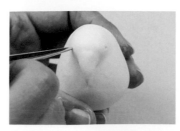

4 以錐子穿孔決定眼睛位置後，如上述步驟**4**相同作法埋入圓眼珠。

跳岩企鵝

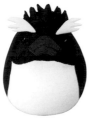

正面　　　　　側面

[各部位]

本體・鳥冠×3・眉毛×2・臉頰×2・鳥喙

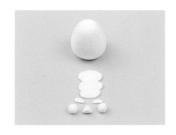

[塗色方法]

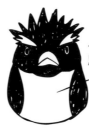

眉毛：黃色
鳥喙：紅色
白色

[從蛋形開始的各部位接法]

1 作2個有弧度的水滴狀黏土作為眉毛，並以指腹輕輕壓平。

2 以剪刀剪出兩道切口。

3 製作有厚度的三角錐鳥喙。

4 接黏上鳥喙＆將連接處順平。

5 劃出鳥喙的閉口處線條，並將嘴角切出往上提的V字形。

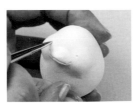

6 以錐子穿孔，決定眼睛位置。

7 以桿棒滾平鳥冠。

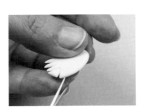

8 以剪刀將步驟**7**剪出切口。

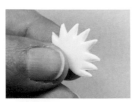

9 剪去邊端。作3片同樣造型的黏土。

10 從最下層的鳥冠開始黏接。

11 貼好三片鳥冠後，以骨筆順平連接處。

12 接黏上眉毛，順平連接處。

趣・手藝 80

手揉胖嘟嘟×圓滾滾の
黏土小鳥

作　　者／ヨシオミドリ
譯　　者／莊琇雲
發 行 人／詹慶和
總 編 輯／蔡麗玲
執行編輯／陳姿伶
編　　輯／蔡毓玲・劉蕙寧・黃璟安・李佳穎・李宛真
執行美編／韓欣恬
美術編輯／陳麗娜・周盈汝
內頁排版／造極
出 版 者／Elegant-Boutique新手作
發 行 者／悅智文化事業有限公司　郵政劃撥帳號／19452608
戶　　名／悅智文化事業有限公司
地　　址／220新北市板橋區板新路206號3樓
電　　話／(02)8952-4078　傳真／(02)8952-4084
網　　址／www.elegantbooks.com.tw
電子郵件／elegant.books@msa.hinet.net

2017年10月初版一刷　定價350元

KOROKORO CUTE NA TENORI SIZE NO TORICHAN NENDO DE TSUKURU
MANMARU KAWAII KOTORI by Midori Yoshio
Copyright ©Midori Yoshio, Nitto Shoin Honsha Co., Ltd. 2015
All rights reserved.
Original Japanese edition published by Nitto Shoin Honsha Co., Ltd.
This Traditional Chinese language edition is published by arrangement with
Nitto Shoin Honsha Co., Ltd., Tokyo in care of Tuttle-Mori Agency, Inc., Tokyo
through Keio Cultural Enterprise Co., Ltd., New Taipei City, Taiwan.

經銷／高見文化行銷股份有限公司
地址／新北市樹林區佳園路二段70-1號
電話／0800-055-365　傳真／(02)2668-6220

ヨシオミドリ

開始接觸黏土的契機是「想要最喜歡的愛鳥——小櫻（櫻文
鳥）的玩偶」，是特別喜愛鳥兒和貓咪的黏土作家，也是插
畫家。承接企業的委託製作、黏土材料包裝＆教材的封面用
作品等，充滿活力地進行多面向的開創活動。個展＆聯合展
覽也在東京・大阪・廣島等日本各地舉行中。
http://chinashi.biz

Staff

攝影（封面）／masaco（CROSSOVER Inc.）
攝影（步驟）／相築正人
造　　型／伊東朋惠
插　　畫／ヨシオミドリ
設　　計／石田百合繪　南彩乃（ME&MIRACO）
構成・編輯／大野雅代（Create ONO）
企劃・進行／山口京美
協力（素材提供）／株式會社PADICO
　　　　　　　　東京都渋谷区神宮前1-11-11-607
　　　　　　　　http://www.padico.co.jp

國家圖書館出版品預行編目(CIP)資料

手揉胖嘟嘟×圓滾滾の黏土小鳥 / ヨシオミドリ著；莊琇雲譯.
-- 初版. -- 新北市：新手作出版：悅智文化發行, 2017.10
　面；　公分. -- (趣.手藝；80)
ISBN 978-986-95289-1-7(平裝)

1.泥工遊玩 2.黏土

999.6　　　　　　　　　　　　　　　　106015990

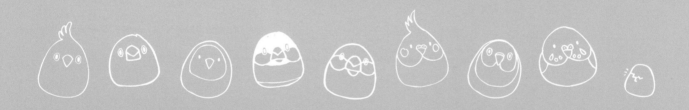

雅書堂 EB 新手作
雅書堂文化事業有限公司
22070新北市板橋區板新路206號3樓
facebook 粉絲團:搜尋 雅書堂
部落格 http://elegantbooks2010.pixnet.net/blog
TEL:886-2-8952-4078 · FAX:886-2-8952-4084

趣·手藝 16

166枚好感系×超簡單創意剪紙圖案集:摺!剪!開!完美剪紙3 Steps
室岡昭子◎著
定價280元

趣·手藝 17

可愛又華麗的俄羅斯娃娃&動物玩偶:繪本風の不織布創作
北向邦子◎著
定價280元

趣·手藝 18

玩不織布扮家家酒!—在家自己作12間超人氣甜點屋&西餐廳&壽司店的50道美味料理
BOUTIQUE-SHA◎著
定價280元

趣·手藝 19

手工立體卡片
文具控最愛の手工立體卡片—超簡單!看圖就會作!祝福不打烊!萬用卡×生日卡×節慶卡自己一手搞定!
鈴木孝美◎著
定價280元

趣·手藝 20

初學者ok啦!一起來作36隻超萌の串珠小鳥
市川ナヲミ◎著
定價280元

趣·手藝 21

文具控&手作迷一看就想刻のとみこ橡皮章:手作創意明信片×包裝小物×雜貨風袋物
とみこはん◎著
定價280元

趣·手藝 22

剪+貼+縫+繡!88款不織布の季節布置小物
BOUTIQUE-SHA◎著
定價280元

趣·手藝 23

Bonjour!可愛喲!超簡單巴黎風黏土小旅行:旅行×甜點×娃娃×雜貨—女孩最愛の造型黏土BOOK
蔡青芬◎著
定價320元

趣·手藝 24

macaron可愛進化!布作×刺繡·手作56款超人氣花式馬卡龍吊飾
BOUTIQUE-SHA◎著
定價280元

趣·手藝 25

「布」一樣的可愛!26個牛奶盒作的布盒 完美收納紙膠帶&桌上小物
BOUTIQUE-SHA◎著
定價280元

趣·手藝 26

So yummy!甜在心黏土蛋糕揉一揉、捏一捏,我也是甜心糕點大師!(暢銷新裝版)
幸福豆手創館(胡瑞娟 Regin)◎著
定價280元

趣·手藝 27

紙的創意!一起來作75道簡單又好玩的摺紙甜點×料理
BOUTIQUE-SHA◎著
定價280元

趣·手藝 28

活用度100%!500枚橡皮章日日刻
BOUTIQUE-SHA◎著
定價280元

趣·手藝 29

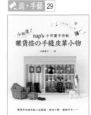

nap's小可愛手作帖:小玩意!雜貨控の手縫皮革小物
長崎優子◎著
定價280元

趣·手藝 30

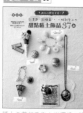

誘人的夢幻手作!光澤感×超擬真·一眼就愛上の甜點黏土飾品37款(暢銷版)
河出書房新社編輯部◎著
定價300元

趣·手藝 31

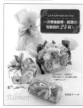

心意·造型·色彩all in one 一次學會緞帶×紙張の包裝設計24招!
長谷良子◎著
定價300元

趣·手藝 32

聖上女孩の優雅&浪漫 天然石×珍珠の結編飾品設計69款
日本ヴォーグ社◎著
定價280元

趣·手藝 33

Party Time!女孩兒の可愛不織布甜點家家酒:廚房用具×甜點×麵包×Pizza×餐盒×套餐
BOUTIQUE-SHA◎著
定價280元

趣·手藝 34

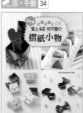

動動手指就OK!三秒鐘·愛上62枚可愛の摺紙小物
BOUTIQUE-SHA◎著
定價280元

趣·手藝 35

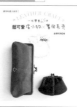

簡單好縫大成功!一次學會65件超可愛皮革小物×實用長夾
金澤明美◎著
定價320元

趣·手藝 36

超好玩&超益智!趣味摺紙大全集—完整收錄157件超人氣摺紙動物×紙玩具
主婦之友社◎授權
定價380元

趣·手藝 37

大日子×小手作!365天都能送の祝福系手作黏土禮物提案FUN送BEST.60
幸福豆手創館(胡瑞娟 Regin)師生合著
定價320元

趣·手藝 38

100%可愛的塗鴉裝飾!手帳控&卡片迷都想學的手繪風文字圖繪750款
BOUTIQUE-SHA◎授權
定價280元

趣·手藝 39

不澆水!黏土作的啦!超可愛多肉植物小花園:仿舊雜貨×人氣配色·人手作綠意—人在家也能作的經典款多肉植物黏土BEST25
蔡青芬◎著
定價350元

趣·手藝 40

簡單·好作の不織布換裝娃娃時尚微手作—4款風格娃娃×80件魅力服裝&配飾
BOUTIQUE-SHA◎授權
定價280元

趣·手藝 41

Q萌玩偶出沒注意!輕鬆手作112隻摺疊系の可愛不織布動物
BOUTIQUE-SHA◎授權
定價280元

趣·手藝 42

【完整教學圖解】摺×疊×剪×刻4步驟完成120款美麗剪紙
BOUTIQUE-SHA◎授權
定價280元

趣·手藝 43

9位人氣作家可愛發想大集合 每天都想使用の萬用橡皮章圖案集
BOUTIQUE-SHA◎授權
定價280元

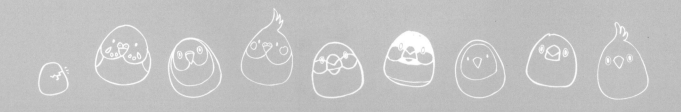